KB044930

오늘부터 _____의 글씨에

미꽃체가 피어납니다

미꽃체

필사노트

미꽃 글씨로 따라 쓰는 인생시(時)

미꽃 최현미 지음

시원북스

미꽃체 필사를 시작하기 전에

1. 미꽃 작가님의 미꽃체 입문서이자 워크북인 '미꽃체 손글씨 노트'에 이어서 마음에 새기면 좋은 글귀들을 미꽃체로 써볼 수 있는 두 번째 책 '미꽃체 필사 노트'를 준비했습니다.

 미꽃쌤의 미꽃체를 만날 수 있는 책
 - 손글씨 입문을 위한 워크북 '미꽃체 손글씨 노트', 개정증보판 'NEW 미꽃체 손글씨 노트'
 - 손글씨 활용을 위한 필사북 '미꽃체 필사 노트'

2. 좋은 글귀는 읽는 것만으로도 마음에 힐링이 됩니다. 직접 손글씨로 써보면 마음에 더욱 깊이 새겨집니다. 미꽃쌤의 미꽃체로 함께 쓴다면 글씨 교정과 연습은 물론, 여러분만의 미꽃체 필사 작품을 완성할 수 있습니다.

3. 작가님들의 좋은 문장을 미꽃체 필사를 통해 만날 수 있도록 많은 사랑을 받는 50여 편의 시와 작품을 선정했습니다. 세상을 따뜻하게 바라볼 수 있는 아름다운 글, 그동안 신경 쓰지 못한 우리 주변을 돌아볼 수 있

는 글, 수고한 마음에 위로를 주는 글, 무감각해진 마음에 감동과 울림을 주는 글, 때로는 재밌는 농담과 유머가 담긴 글들이 여러분의 마음을 더욱 풍성하게 합니다.

이 책에 실린 작품은 저작권 관리자로부터 저작물 이용 허락을 승인받았습니다.

* 작품을 읽고 미꽃체 필사를 하면서 작품이 전하는 감동을 느껴보길 바랍니다.
* 이 책을 통해 작가님들의 좋은 문장을 더 찾아볼 수 있는 계기가 되길 바랍니다.

 작가님들의 작품이 수록된 책의 정보는 이 책의 378쪽에 실어두었습니다.

4. 미꽃체 손글씨 필사를 편하게 할 수 있도록 종이와 제작 방식에 더욱 신경을 썼습니다. 일반 펜은 물론 만년필로 써도 번지지 않는 종이, 완전 펼침 제본으로 글씨를 편하게 쓸 수 있도록 만들었습니다.

미꽃체 손글씨 필사가 편하도록 이렇게 만들었어요!

* 만년필로 써도 번지지 않는 최고급 종이
* 손으로 책을 누르지 않아도 180도 쫙 펼쳐지고 종이가 떨어지지 않는 특수 제작 방식

5. 최고급 종이에 좋은 시와 작품, 미꽃체 필사와 함께 충분한 글씨 연습을 할 수 있도록 연습 노트를 책 속에 담았습니다. 이 책 한 권으로 여러분 만의 미꽃체 필사 노트를 완성해보세요.

6. 미꽃 작가님은 이 책의 필사를 위해 만년필을 사용했습니다. 꼭 만년필이 아니어도 일반 펜으로 예쁘게 필사를 할 수 있습니다. 펜 정보가 궁금한 분들은 아래 내용을 참고해주세요.

 ⸙ (작은 글씨용 추천 펜) 피그마 마이크론 005/01/03 하이테크 0.38 파이롯트 쥬스업 0.3/0.4 스테들러 피그먼트 라이너 0.1/0.2/0.3

 ⸙ 이 책에서 쓴 미꽃 작가님이 쓴 만년필과 잉크에 대한 정보는 286쪽에 정리되어 있습니다. 더 많은 펜과 잉크에 대해 궁금하신 분은 '베스트펜'에서 '미꽃'을 검색해보세요.

7. 미꽃 작가님의 강의 영상을 듣고 싶은 분들은 '클래스유'에서 '미꽃'을 검색해보세요.

8. 인스타그램과 유튜브에 여러분의 미꽃체 필사 작품을 올리고 아래 해시
 태그를 붙이면 미꽃쌤이 찾아갑니다.
 #미꽃체 #미꽃체필사노트

 ◦ 미꽃체 필사 작품을 다른 분들과 공유할 때는 원래 글의 작가님과 작품 제목도 함께 나
 오도록 올려주세요. 해시태그도 붙여주면 더욱 좋아요. (예) #윤동주#별헤는밤

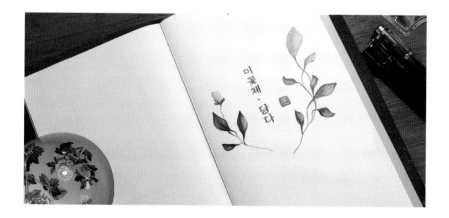

미꽃체 필사 노트, 이렇게 써보세요

1. 이 책은 미꽃 작가님의 필사 작품에 따라 모두 4개의 장으로 이루어져 있습니다. 각 장에서 소개하는 작품들과 내용은 아래와 같습니다.

PART1 수고한 '나'에게 주고 싶은 시 나는 꽃

무조건 내 편이 되어 진심 어린 위로와 공감을 전하는 글들을 모았습니다. 지금 혼자서 너무 많은 어려움을 감당하고 있다면, 한번은 그저 힘들다고 툭 털어놓고 싶다면, 그 누구에게도 말하기 어려운 힘듦이 있다면 혼자만의 시간 속에서 미꽃체 필사를 하며 지친 마음을 안아주세요. 때로는 무조건 내 편이 필요합니다.

작품이 나오는 순서대로 최대호, 글배우, 이환천 작가님이 전하는 '진정한 위로'의 글은 물론 '유머'가 담긴 글도 함께 담았습니다.

PART2 소중한 '벗'에게 주고 싶은 시 너는 꽃

수고한 '나'를 위로해주었다면 이제는 소중한 친구와 나눠도 아깝지 않을 좋은 글들을 미꽃체로 따라 써보세요. 필사를 하면 시가 이렇게 아름다운지, 우리말이 이렇게 아름다운지, 글

의 힘이 이렇게 강한지 새삼 더 깊이 느껴집니다.

작품이 나오는 순서대로 이해인, 도종환, 안도현 작가님은 오랫동안 많은 사랑을 받은 시, 부드럽지만 내면이 강한 시를 발표하시면서 우리 문단을 지켜 오셨습니다. 김수현 작가님은 젊은 에세이스트로서 '나로 살기'와 '관계 맺기'에 대한 좋은 글들로 많은 사랑을 받고 있습니다.

PART3 함께하는 '우리'에게 주고 싶은 시 시들지 않는 꽃

'나'와 '너'에서 이제는 '우리'를 생각하며 시간이 지나도 변치 않는 우리의 시 작품들을 미꽃체로 써보세요. 교과서에서 본 적이 있는 시인의 이름과 한번은 모두 들어보았을 유명한 시 작품이라 해도 여러분이 다시 기억해준다면 더욱 빛날 아름다운 글들입니다.

작품이 나오는 순서대로 한용운, 김소월, 정지용, 이육사, 김영랑, 윤동주 시인님의 작품 중에서 우리가 꼭 기억해야 할 시, 우리말이 아름다운 시, 지금 당장 SNS에 올려도 전혀 어색하지 않을 만큼 시간을 초월해 사랑받는 작품들을 소개합니다.

PART4 사랑하는 '당신'에게 주고 싶은 시 그대라는 꽃

마지막으로 사랑하는 이를 생각하며 미꽃체로 써보면 좋은 시와 글귀를 뽑았습니다. 여러분에게 사랑이란 무엇인가요? 어떻게 사랑을 해야 할까요? 고민해도 답을 찾을 수 없는 질문에 시가 답합니다.

작품이 나오는 순서대로 김인육, 나태주, 이경선 시인님의 '사랑'에 대한 시를 감상해보세요. 시가 여러분의 마음속에 들어와 각인이 되는 경험을 할 수 있습니다. 시의 언어로 사랑을 이야기하고 필사를 통해 마음을 새기고 전할 수 있습니다.

2. 이 책에 수록된 작품들은 미꽃 작가님의 미꽃체 손글씨로 소개합니다.

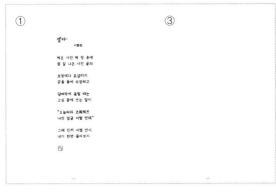

◀ ① 미꽃 작가님이
　　미꽃체로 쓴 작품 전문
◀ ③ 나만의 손글씨로
　　혼자 써보기

◀ ② 미꽃 작가님 필사
　　작품 전문 따라 쓰기

목차

수고한 '나'에게 주고 싶은 시
나는 꽃

P A R T 1

소중한 '벗'에게 주고 싶은 시
너는 꽃

함께하는 '우리'에게 주고 싶은 시
시들지 않는 꽃

사랑하는 '당신'에게 주고 싶은 시

그대라는 꽃

수고한 '나'에게 주고 싶은 시

나는 꽃

잘 해낸 하루

최대호

죄송하지 않은 일에
죄송하다고 말하고

가능하지 않은 일을
가능하게 하느라

오늘도 고생했어요
정말로 잘 해냈어요

잘 버텨냈어요

잘 해낸 하루

죄송하지 않은 일에
죄송하다고 말하고

가능하지 않은 일을
가능하게 하느라

오늘도 고생했어요
정말로 잘 해냈어요

잘 버텨냈어요

잘 해낸 하루

최대호

죄송하지 않은 일에
죄송하다고 말하고

가능하지 않은 일을
가능하게 하느라

오늘도 고생했어요
정말로 잘 해냈어요

잘 버텨냈어요

마음 쓰지 말아요

최대호

작은 일에 아파하지 말아요

자책하고 울지 말아요

소중하고 예쁜 사람,

너보다 중요한 건 없으니까요

마음 쓰지 말아요

최대호

작은 일에 아파하지 말아요

자책하고 울지 말아요

소중하고 예쁜 사람,

너보다 중요한 건 없으니까요

마음 쓰지 말아요

　　　　　　최대호

작은 일에 아파하지 말아요

자책하고 울지 말아요

소중하고 예쁜 사람,

너보다 중요한 건 없으니까요

나의 계획들

최대호

퇴근 후 집에 가면서 했던

이런저런 계획들이 무너지면 좀 어때요

긴 하루를 보내고 왔으니

지치고 힘든 게 당연하잖아요

마음이 편하고

아무것도 하지 않아도 행복한 지금,

그게 바로

좋은 게으름입니다

나의 계획들

최대호

퇴근 후 집에 가면서 했던
이런저런 계획들이 무너지면 좀 어때요

긴 하루를 보내고 왔으니
지치고 힘든 게 당연하잖아요

마음이 편하고
아무것도 하지 않아도 행복한 지금,

그게 바로
좋은 게으름입니다

나의 계획들

최대호

퇴근 후 집에 가면서 했던
이런저런 계획들이 무너지면 좀 어때요

긴 하루를 보내고 왔으니
지치고 힘든 게 당연하잖아요

마음이 편하고
아무것도 하지 않아도 행복한 지금,

그게 바로
좋은 게으름입니다

살아내기

최대호

기쁠 때 만족하는 마음을 갖되

너무 들뜨지 말 것

안 좋을 때 반성은 해야겠지만

우울함이 너무 깊어지게 하지 말 것

이런 마음가짐으로

하루하루를 살아낼 것

살아내기

최대호

기쁠 때 만족하는 마음을 갖되

너무 들뜨지 말 것

안 좋을 때 반성은 해야겠지만

우울함이 너무 깊어지게 하지 말 것

이런 마음가짐으로

하루하루를 살아낼 것

살아내기

최대호

기쁠 때 만족하는 마음을 갖되
너무 들뜨지 말 것

안 좋을 때 반성은 해야겠지만
우울함이 너무 깊어지게 하지 말 것

이런 마음가짐으로
하루하루를 살아낼 것

힘들 때 떠올리면 좋은 3가지

- 글배우

당신은 지금 정말 힘든 이 순간을

포기하지 않고 잘 버텨내고 있다는 것과

지금처럼 버티다 보면 이 순간이

어느새 다 지나가 있을 거라는 것

그리고 당신은 당신이 생각하는 것보다

훨씬 강하다는 것

힘들 때 떠올리면 좋은 3가지

- 글배우

당신은 지금 정말 힘든 이 순간을
포기하지 않고 잘 버텨내고 있다는 것과

지금처럼 버티다 보면 이 순간이
어느새 다 지나가 있을 거라는 것

그리고 당신은 당신이 생각하는 것보다
훨씬 강하다는 것

힘들 때 떠올리면 좋은 3가지

- 글배우

당신은 지금 정말 힘든 이 순간을
포기하지 않고 잘 버텨내고 있다는 것과

지금처럼 버티다 보면 이 순간이
어느새 다 지나가 있을 거라는 것

그리고 당신은 당신이 생각하는 것보다
훨씬 강하다는 것

마음이 외롭고 공허해지는 순간

- 굴배우

모든 사람에게 사랑받으려 할 때

많은 사람에게 사랑받으려고 할 때

말하지 않고서 누군가 내 마음을 알아주길 바랄 때

마음이 외롭고 공허해지는 순간

- 글배우

모든 사람에게 사랑받으려 할 때

많은 사람에게 사랑받으려고 할 때

말하지 않고서 누군가 내 마음을 알아주길 바랄 때

마음이 외롭고 공허해지는 순간

- 굴배우

모든 사람에게 사랑받으려 할 때

많은 사람에게 사랑받으려고 할 때

말하지 않고서 누군가 내 마음을 알아주길 바랄 때

타인을 내 마음대로 하려는 마음

- 글배우

내가 그 사람을 좋아하는 만큼 상대방이
좋아하지 않는다고 자책 할 필요 없습니다.

어차피 내가 상대방을 좋아하는 건
그 사람을 위해서가 아니라
내가 그 사람에게 잘해주면 내가 좋으니까
나를 위하는 것입니다.

그러나 상대방도 나를
내가 좋아하는 만큼
좋아해야 한다고 생각하는 건 내 욕심입니다.

타인을 내 마음대로 하려는 마음

- 굴배우

내가 그 사람을 좋아하는 만큼 상대방이
좋아하지 않는다고 자책 할 필요 없습니다.

어차피 내가 상대방을 좋아하는 건
그 사람을 위해서가 아니라
내가 그 사람에게 잘해주면 내가 좋으니까
나를 위하는 것입니다.

그러나 상대방도 나를
내가 좋아하는 만큼
좋아해야 한다고 생각하는 건 내 욕심입니다.

타인을 내 마음대로 하려는 마음

- 글배우

내가 그 사람을 좋아하는 만큼 상대방이
좋아하지 않는다고 자책 할 필요 없습니다.

어차피 내가 상대방을 좋아하는 건
그 사람을 위해서가 아니라
내가 그 사람에게 잘해주면 내가 좋으니까
나를 위하는 것입니다.

그러나 상대방도 나를
내가 좋아하는 만큼
좋아해야 한다고 생각하는 건 내 욕심입니다.

자신감을 갖는 방법

- 글배우

잘하려고 하니 실수하고

잘하려고 하니 생각도 많고

잘하려고 하니 걱정도 되고

잘하려고 하니 후회도 하고

잘하려고 하니 미안한 마음도 든다.

어릴 적 걸음마부터

시작했던 아이가

지금은 다양한 모습의 어른이 되었습니다.

어른이 되느라 고생 많았습니다.

자신감을 갖는 방법

– 굴배우

잘하려고 하니 실수하고

잘하려고 하니 생각도 많고

잘하려고 하니 걱정도 되고

잘하려고 하니 후회도 하고

잘하려고 하니 미안한 마음도 든다.

어릴 적 걸음마부터

시작했던 아이가

지금은 다양한 모습의 어른이 되었습니다.

어른이 되느라 고생 많았습니다.

자신감을 갖는 방법

-글배우

잘하려고 하니 실수하고
잘하려고 하니 생각도 많고
잘하려고 하니 걱정도 되고
잘하려고 하니 후회도 하고
잘하려고 하니 미안한 마음도 든다.

어릴 적 걸음마부터
시작했던 아이가
지금은 다양한 모습의 어른이 되었습니다.

어른이 되느라 고생 많았습니다.

셀카

이환천

찍은 사진 백 장 중에
젤 잘 나온 사진 골라

보정에다 포샵까지
공을 들여 수정하고

담벼락에 올릴 때는
고심 끝에 쓰는 말이

"오늘따라 초췌해진
나의 얼굴 어쩔 껀데"

그래 진짜 어쩔 껀지
내가 한번 물어보자

셀카

이환천

찍은 사진 백 장 중에
젤 잘 나온 사진 골라

보정에다 포샵까지
공을 들여 수정하고

담벼락에 올릴 때는
고심 끝에 쓰는 말이

"오늘따라 초췌해진
나의 얼굴 어쩔 건데"

그래 진짜 어쩔 건지
내가 한번 물어보자

052

셀카

이환천

작은 사진 백 장 중에
젤 잘 나온 사진 골라

보정에다 포샵까지
공을 들여 수정하고

담벼락에 올릴 때는
고심 끝에 쓰는 말이

"오늘따라 초췌해진
나의 얼굴 어쩔 껀데"

그래 진짜 어쩔 껀지
내가 한번 물어보자

응원

이환천

자신과의
싸움에서

매번 지는
나를 보고

내 자신이
강하단 걸

다시 한번
느낍니다

응원

이환천

자신과의
싸움에서

매번 지는
나를 보고

내 자신이
강하단 걸

다시 한번
느낍니다

응원

이환천

자신과의
싸움에서

매번 지는
나를 보고

내 자신이
강하단 걸

다시 한번
느낍니다

체중계

이환천

밟고 있지만

밟고 싶구나

체중계

이환천

밟고 있지만

밟고 싶구나

체중계

이환천

밟고 있지만

밟고 싶구나

소중한 '벗'에게 주고 싶은 시

너는 꽃

봄의 연가 이해인

우리 서로

사랑하면

언제라도 봄

겨울에도 봄

여름에도 봄

가을에도 봄

어디에나

봄이 있네

몸과 마음이

많이 아플수록

언제라도 봄

봄이 그리워서

봄이 좋아서

나는 너를

봄이라고 불렀고

너는 내게 와서

봄이 되었다

우리 서로

사랑하면

살아서도

죽어서도

언제라도 봄

봄의 연가 이해인

우리 서로

사랑하면

언제라도 봄

겨울에도 봄

여름에도 봄

가을에도 봄

어디에나

봄이 있네

몸과 마음이
많이 아플수록

언제라도 봄

봄이 그리워서
봄이 좋아서

나는 너를

봄이라고 불렀고

너는 내게 와서

봄이 되었다

우리 서로

사랑하면

살아서도

죽어서도

언제라도 봄

봄의 연가　　이해인

우리 서로

사랑하면

언제라도 봄

겨울에도 봄

여름에도 봄

가을에도 봄

어디에나

봄이 있네

몸과 마음이

많이 아플수록

언제라도 봄

봄이 그리워서

봄이 좋아서

나는 너를

봄이라고 불렀고

너는 내게 와서

봄이 되었다

우리 서로

사랑하면

살아서도

죽어서도

언제라도 봄

말의 빛
이해인

쓰면 쓸수록 정드는 오래된 말

닦을수록 빛을 내며 자라는

고운 우리말

"사랑합니다"라는 말은

억지 부리지 않아도

하늘에 절로 피는 노을빛

나를 내어주려고

내가 타오르는 빛

"고맙습니다"라는 말은

언제나 부담 없는

푸르른 소나무 빛

나를 키우려고

내가 싱그러워지는 빛

"용서하세요"라는 말은

부끄러워 스러지는

겸허한 반딧불 빛

나를 비우려고

내가 작아지는 빛

말의 빛
이해인

쓰면 쓸수록 정드는 오래된 말
닦을수록 빛을 내며 자라는
고운 우리말

"사랑합니다"라는 말은
억지 부리지 않아도
하늘에 절로 피는 노을빛
나를 내어주려고
내가 타오르는 빛

"고맙습니다"라는 말은

언제나 부담 없는

푸르른 소나무 빛

나를 키우려고

내가 싱그러워지는 빛

"용서하세요"라는 말은

부끄러워 스러지는

겸허한 반딧불 빛

나를 비우려고

내가 작아지는 빛

말의 빛 이해인

쓰면 쓸수록 정드는 오래된 말

닦을수록 빛을 내며 자라는

고운 우리말

"사랑합니다"라는 말은

억지 부리지 않아도

하늘에 절로 피는 노을빛

나를 내어주려고

내가 타오르는 빛

"고맙습니다"라는 말은

언제나 부담 없는

푸르른 소나무 빛

나를 키우려고

내가 싱그러워지는 빛

"용서하세요"라는 말은

부끄러워 스러지는

겸허한 반딧불 빛

나를 비우려고

내가 작아지는 빛

나를 위로하는 날

이해인

가끔은 아주 가끔은

내가 나를 위로할 필요가 있네

큰일 아닌데도

세상이 끝난 것 같은

죽음을 맛볼 때

남에겐 채 드러나지 않은

나의 허물과 약점들이

나를 잠 못 들게 하고

누구에게도 얼굴을

보이고 싶지 않은 부끄러움에

문 닫고 숨고 싶을 때

괜찮아 괜찮아

힘을 내라구

이제부터 잘하면 되잖아

조금은 계면쩍지만

내가 나를 위로하며

조용히

거울 앞에 설 때가 있네

내가 나에게 조금 더

따뜻하고 너그러워지는

동그란 마음

활짝 웃어주는 마음

남에게 주기 전에

내가 나에게 먼저 주는

위로의 선물이라네

나를 위로하는 날

이해인

가끔은 아주 가끔은

내가 나를 위로할 필요가 있네

큰일 아닌데도

세상이 끝난 것 같은

죽음을 맛볼 때

남에겐 채 드러나지 않은

나의 허물과 약점들이

나를 잠 못 들게 하고

누구에게도 얼굴을

보이고 싶지 않은 부끄러움에

문 닫고 숨고 싶을 때

괜찮아 괜찮아

힘을 내라구

이제부터 잘하면 되잖아

조금은 계면쩍지만

내가 나를 위로하며

조용히

거울 앞에 설 때가 있네

내가 나에게 조금 더

따뜻하고 너그러워지는

동그란 마음

활짝 웃어주는 마음

남에게 주기 전에

내가 나에게 먼저 주는

위로의 선물이라네

나를 위로하는 날

이해인

가끔은 아주 가끔은
내가 나를 위로할 필요가 있네

큰일 아닌데도
세상이 끝난 것 같은
죽음을 맛볼 때

남에겐 채 드러나지 않은

나의 허물과 약점들이

나를 잠 못 들게 하고

누구에게도 얼굴을

보이고 싶지 않은 부끄러움에

문 닫고 숨고 싶을 때

괜찮아 괜찮아

힘을 내라구

이제부터 잘하면 되잖아

조금은 계면쩍지만

내가 나를 위로하며

조용히

거울 앞에 설 때가 있네

내가 나에게 조금 더

따뜻하고 너그러워지는

동그란 마음

활짝 웃어주는 마음

남에게 주기 전에

내가 나에게 먼저 주는

위로의 선물이라네

흔들리며 피는 꽃

도종환

흔들리지 않고 피는 꽃이 어디 있으랴

이 세상 그 어떤 아름다운 꽃들도

다 흔들리면서 피었나니

흔들리면서 줄기를 곧게 세웠나니

흔들리지 않고 가는 사랑이 어디 있으랴

젖지 않고 피는 꽃이 어디 있으랴

이 세상 그 어떤 빛나는 꽃들도

다 젖으며 피었나니

바람과 비에 젖으며 꽃잎 따뜻하게 피웠나니

젖지 않고 가는 삶이 어디 있으랴

흔들리며
피는 꽃 도종환

흔들리지 않고 피는 꽃이 어디 있으랴

이 세상 그 어떤 아름다운 꽃들도

다 흔들리면서 피었나니

흔들리면서 줄기를 곧게 세웠나니

흔들리지 않고 가는 사랑이 어디 있으랴

젖지 않고 피는 꽃이 어디 있으랴

이 세상 그 어떤 빛나는 꽃들도

다 젖으며 피었나니

바람과 비에 젖으며 꽃잎 따뜻하게 피웠나니

젖지 않고 가는 삶이 어디 있으랴

흔들리며
피는 꽃

도종환

흔들리지 않고 피는 꽃이 어디 있으랴

이 세상 그 어떤 아름다운 꽃들도

다 흔들리면서 피었나니

흔들리면서 줄기를 곧게 세웠나니

흔들리지 않고 가는 사랑이 어디 있으랴

젖지 않고 피는 꽃이 어디 있으랴

이 세상 그 어떤 빛나는 꽃들도

다 젖으며 피었나니

바람과 비에 젖으며 꽃잎 따뜻하게 피웠나니

젖지 않고 가는 삶이 어디 있으랴

우리가
눈발이라면 안도현

우리가 눈발이라면

허공에서 쭈빗쭈빗 흩날리는

진눈깨비는 되지 말자

세상이 바람불고 **춥고 어둡다** 해도

사람이 사는 마을

가장 낮은 곳으로

따듯한 함박눈이 되어 내리자

우리가 눈발이라면

잠 못 든 이의 창문가에서는

편지가 되고

그 이의 붉은 깊은 상처 위에 돋는

새 살이 되자

우리가 눈발이라면 안도현

우리가 눈발이라면

허공에서 쭈빗쭈빗 흩날리는

진눈깨비는 되지 말자

세상이 바람불고 춥고 어둡다 해도

사람이 사는 마을

가장 낮은 곳으로

따듯한 함박눈이 되어 내리자

우리가 눈발이라면

잠 못 든 이의 창문가에서는

편지가 되고

그 이의 붉은 깊은 상처 위에 돋는

새 살이 되자

우리가
눈발이라면 안도현

우리가 눈발이라면

허공에서 쭈뼛쭈뼛 흩날리는

진눈깨비는 되지 말자

세상이 바람불고 춥고 어둡다 해도

사람이 사는 마을

가장 낮은 곳으로

따듯한 함박눈이 되어 내리자

우리가 눈발이라면

잠 못 든 이의 창문가에서는

편지가 되고

그 이의 붉은 깊은 상처 위에 돋는

새 살이 되자

힘이 들 땐

힘이 든다고 말할 것

-김수현

언제나 괜찮다며 마음을 다잡을 수는 없으며

늘 강한 사람일 수도 없다.

그러니 인생의 마찰력이 버거울 때,

책임감에 익사할 것 같을 때,

집에 돌아온 순간 눈물이 날 때,

"나도 이제는 힘들다." 라고 말하라.

힘이 들 땐
힘이 든다고 말할 것
-김수현

언제나 괜찮다며 마음을 다잡을 수는 없으며
늘 강한 사람일 수도 없다.
그러니 인생의 마찰력이 버거울 때,
책임감에 익사할 것 같을 때,
집에 돌아온 순간 눈물이 날 때,
"나도 이제는 힘들다." 라고 말하라.

힘이 들 땐
힘이 든다고 말할 것
- 김수현

언제나 괜찮다며 마음을 다잡을 수는 없으며
늘 강한 사람일 수도 없다.
그러니 인생의 마찰력이 버거울 때,
책임감에 익사할 것 같을 때,
집에 돌아온 순간 눈물이 날 때,
"나도 이제는 힘들다." 라고 말하라.

누구의 삶도

완벽하지 않음을 기억할 것

- 김수현

우리는 겉으로 드러난 모습만 보며

타인의 삶의 무게를 짐작하지만,

타인의 눈에 비친 우리의 모습이 전부가 아니듯

우리의 눈에 비친 타인의 모습도 전부가 아니다.

우리는 저마다 다른 이유와 무게의 슬픔을 안고 살며,

각기 다른 상처를 가졌을 뿐

손상되지 않은 삶은 없다.

그렇기에 당신이 알아야 할 분명한 진실은

사실 누구의 삶도 그리 완벽하지는 않다는 것.

때론 그 사실이 위로가 될 것이다.

누구의 삶도

완벽하지 않음을 기억할 것

- 김수현

우리는 겉으로 드러난 모습만 보며

타인의 삶의 무게를 짐작하지만,

타인의 눈에 비친 우리의 모습이 전부가 아니듯

우리의 눈에 비친 타인의 모습도 전부가 아니다.

우리는 저마다 다른 이유와 무게의 슬픔을 안고 살며,

각기 다른 상처를 가졌을 뿐

손상되지 않은 삶은 없다.

그렇기에 당신이 알아야 할 분명한 진실은

사실 누구의 삶도 그리 완벽하지는 않다는 것.

때론 그 사실이 위로가 될 것이다.

누구의 삶도

완벽하지 않음을 기억할 것

- 김수현

우리는 겉으로 드러난 모습만 보며

타인의 삶의 무게를 짐작하지만,

타인의 눈에 비친 우리의 모습이 전부가 아니듯

우리의 눈에 비친 타인의 모습도 전부가 아니다.

우리는 저마다 다른 이유와 무게의 슬픔을 안고 살며,

각기 다른 상처를 가졌을 뿐

손상되지 않은 삶은 없다.

그렇기에 당신이 알아야 할 분명한 진실은

사실 누구의 삶도 그리 완벽하지는 않다는 것.

때론 그 사실이 위로가 될 것이다.

세상의 정답에
굴복하지 않을 것
-김수현

만약 사회가, 세상이 당신에게 어떤 정답을 강요한다면
당신은 그 이유를 물어야 한다.
합당하지 않은 정답에 채점되어 굴복하지 말아야 하며
그 정답들에 주눅들어 스스로의 가치를 절하해서는 안 된다.

좋은 학생에는 여러 정의가 있고
잘 사는 것에는 여러 방법이 있으며
우리는 각자의 답을 가질 권리가 있다.
우리는 오답이 아닌, 각기 다른 답이다.

세상의 정답에
굴복하지 않을 것
-김수현

만약 사회가, 세상이 당신에게 어떤 정답을 강요한다면
당신은 그 이유를 물어야 한다.
합당하지 않은 정답에 채점되어 굴복하지 말아야 하며
그 정답들에 주눅들어 스스로의 가치를 절하해서는 안 된다.

좋은 학생에는 여러 정의가 있고
잘 사는 것에는 여러 방법이 있으며
우리는 각자의 답을 가질 권리가 있다.
우리는 오답이 아닌, 각기 다른 답이다.

세상의 정답에
굴복하지 않을 것
-김수현

만약 사회가, 세상이 당신에게 어떤 정답을 강요한다면
당신은 그 이유를 물어야 한다.
합당하지 않은 정답에 채점되어 굴복하지 말아야 하며
그 정답들에 주눅들어 스스로의 가치를 절하해서는 안 된다.

좋은 학생에는 여러 정의가 있고
잘 사는 것에는 여러 방법이 있으며
우리는 각자의 답을 가질 권리가 있다.
우리는 오답이 아닌, 각기 다른 답이다.

충분히 슬퍼할 것

-김수현

우리는 살면서 많은 것과 이별한다.

때론 소중한 사람과 이별하고

사랑받지 못한 채 지나가 버린 어린 시절과 이별하고

자신이 품었던 이상과 이별하고

젊음과 이별하며

자신이 믿어온 한때의 진실과 이별한다.

이 모든 이별에는 길든 짧든 애도가 필요하다.

애도란 마음의 저항 없이 충분히 슬퍼하는 일이다.

충분히 슬퍼할 것

-김수현

우리는 살면서 많은 것과 이별한다.

때론 소중한 사람과 이별하고

사랑받지 못한 채 지나가 버린 어린 시절과 이별하고

자신이 품었던 이상과 이별하고

젊음과 이별하며

자신이 믿어온 한때의 진실과 이별한다.

이 모든 이별에는 길든 짧든 애도가 필요하다.

애도란 마음의 저항 없이 충분히 슬퍼하는 일이다.

충분히 슬퍼할 것

-김수현

우리는 살면서 많은 것과 이별한다.

때론 소중한 사람과 이별하고

사랑받지 못한 채 지나가 버린 어린 시절과 이별하고

자신이 품었던 이상과 이별하고

젊음과 이별하며

자신이 믿어온 한때의 진실과 이별한다.

이 모든 이별에는 길든 짧든 애도가 필요하다.

애도란 마음의 저항 없이 충분히 슬퍼하는 일이다.

문제를 안고도

살아가는 법을 배울 것

-김수현

당신의 고단함이 별것 아니라서

혹은 다들 그렇게 사니까, 같은 이유가 아니라

당신에겐 가장 애틋한 당신의 삶이기에

잘 살아내기를 바란다.

진심으로.

문제를 안고도
살아가는 법을 배울 것
—김수현

당신의 고단함이 별것 아니라서
혹은 다들 그렇게 사니까, 같은 이유가 아니라
당신에겐 가장 애틋한 당신의 삶이기에
잘 살아내기를 바란다.
진심으로.

문제를 안고도
살아가는 법을 배울 것
-김수현

당신의 고단함이 별것 아니라서
혹은 다들 그렇게 사니까, 같은 이유가 아니라
당신에겐 가장 애틋한 당신의 삶이기에
잘 살아내기를 바란다.
진심으로.

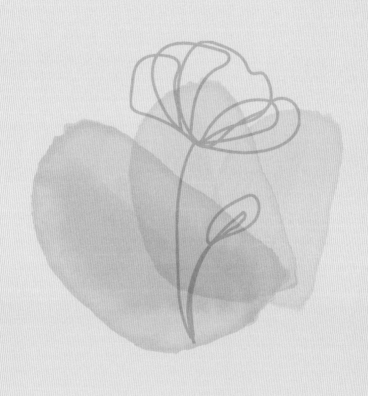

함께하는 '우리'에게 주고 싶은 시

시들지 않는 꽃

사랑하는 까닭

- 한용운

내가 당신을 사랑하는 것은
까닭이 없는 것이 아닙니다
다른 사람들은 나의 홍안만을 사랑하지마는
당신은 나의 **백발**도 사랑하는 까닭입니다

내가 당신을 기루어 하는 것은
까닭이 없는 것이 아닙니다
다른 사람들은 나의 미소만을 사랑하지마는
당신은 나의 눈물도 사랑하는 까닭입니다

내가 당신을 기다리는 것은
까닭이 없는 것이 아닙니다
다른 사람들은 나의 건강만을 사랑하지마는
당신은 나의 죽음도 사랑하는 까닭입니다

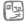

사랑하는 까닭

-한용운

내가 당신을 사랑하는 것은
까닭이 없는 것이 아닙니다
다른 사람들은 나의 홍안만을 사랑하지마는
당신은 나의 백발도 사랑하는 까닭입니다

내가 당신을 기루어 하는 것은
까닭이 없는 것이 아닙니다
다른 사람들은 나의 미소만을 사랑하지마는
당신은 나의 눈물도 사랑하는 까닭입니다

내가 당신을 기다리는 것은
까닭이 없는 것이 아닙니다
다른 사람들은 나의 건강만을 사랑하지마는
당신은 나의 죽음도 사랑하는 까닭입니다

사랑하는 까닭

- 한용운

내가 당신을 사랑하는 것은
까닭이 없는 것이 아닙니다
다른 사람들은 나의 홍안만을 사랑하지마는
당신은 나의 백발도 사랑하는 까닭입니다

내가 당신을 기루어 하는 것은
까닭이 없는 것이 아닙니다
다른 사람들은 나의 미소만을 사랑하지마는
당신은 나의 눈물도 사랑하는 까닭입니다

내가 당신을 기다리는 것은
까닭이 없는 것이 아닙니다
다른 사람들은 나의 건강만을 사랑하지마는
당신은 나의 죽음도 사랑하는 까닭입니다

사랑의 측량

-한용운

즐겁고 아름다운 일은 양이 많을수록 좋은 것입니다
그런데 당신의 사랑은 양이 적을수록 좋은가 봐요
당신의 사랑은 당신과 나와
두 사람의 사이에 있는 것입니다
사랑의 양을 알려면 당신과 나의 거리를
측량할 수밖에 없습니다
그래서 당신과 나의 거리가 멀면 사랑의 양이 많고,
거리가 가까우면 사랑의 양이 적은 것입니다
그런데 작은 사랑은 나를 웃기더니,
많은 사랑은 나를 울립니다

뉘라서 사람이 멀어지면 사랑도 멀어진다고 하여요
당신이 가신 뒤로 사랑이 멀어졌으면
날마다 날마다 나를 울리는 것은
사랑이 아니고 무엇이어요

사랑의 측량
-한용운

즐겁고 아름다운 일은 양이 많을수록 좋은 것입니다
그런데 당신의 사랑은 양이 적을수록 좋은가 봐요
당신의 사랑은 당신과 나와
두 사람의 사이에 있는 것입니다
사랑의 양을 알려면 당신과 나의 거리를
측량할 수밖에 없습니다
그래서 당신과 나의 거리가 멀면 사랑의 양이 많고,
거리가 가까우면 사랑의 양이 적은 것입니다
그런데 작은 사랑은 나를 웃기더니,
많은 사랑은 나를 울립니다

뉘라서 사람이 멀어지면 사랑도 멀어진다고 하여요
당신이 가신 뒤로 사랑이 멀어졌으면
날마다 날마다 나를 울리는 것은
사랑이 아니고 무엇이어요

사랑의 측량

－한용운

즐겁고 아름다운 일은 양이 많을수록 좋은 것입니다
그런데 당신의 사랑은 양이 적을수록 좋은가 봐요
당신의 사랑은 당신과 나와
두 사람의 사이에 있는 것입니다
사랑의 양을 알려면 당신과 나의 거리를
측량할 수밖에 없습니다
그래서 당신과 나의 거리가 멀면 사랑의 양이 많고,
거리가 가까우면 사랑의 양이 적은 것입니다
그런데 작은 사랑은 나를 웃기더니,
많은 사랑은 나를 울립니다

뉘라서 사람이 멀어지면 사랑도 멀어진다고 하여요
당신이 가신 뒤로 사랑이 멀어졌으면
날마다 날마다 나를 울리는 것은
사랑이 아니고 무엇이어요

진달래꽃

- 김소월

나 보기가 역겨워

가실 때에는

말없이 고히 보내드리우리다

영변에 약산

진달래꽃

아름따다 가실 길에 뿌리오리다

가시는 걸음걸음

놓은 그 꽃을

사뿐히 즈려밟고 가시옵소서

나 보기가 역겨워

가실 때에는

죽어도 아니 눈물 흘리오리다

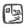

진달래꽃

- 김소월

나 보기가 역겨워

가실 때에는

말없이 고히 보내드리우리다

영변에 약산

진달래꽃

아름따다 가실 길에 뿌리오리다

가시는 걸음걸음

놓은 그 꽃을

사뿐히 즈려밟고 가시옵소서

나 보기가 역겨워

가실 때에는

죽어도 아니 눈물 흘리오리다

진달래꽃

- 김소월

나 보기가 역겨워

가실 때에는

말없이 고히 보내드리우리다

영변에 약산

진달래꽃

아름따다 가실 길에 뿌리오리다

가시는 걸음걸음

놓은 그 꽃을

사뿐히 즈려밟고 가시옵소서

나 보기가 역겨워

가실 때에는

죽어도 아니 눈물 흘리오리다

먼 후일

- 김소월

먼 훗날 당신이 찾으시면

그때에 내 말이 '잊었노라'

당신이 속으로 나무라시면

'무척 그리다가 잊었노라'

그래도 당신이 나무라시면

'믿기지 않아서 잊었노라'

오늘도 어제도 아니 잊고

먼 훗날 그때에 '잊었노라'

먼 후일

– 김소월

먼 훗날 당신이 찾으시면
그때에 내 말이 '잊었노라'

당신이 속으로 나무라시면
'무척 그리다가 잊었노라'

그래도 당신이 나무라시면
'믿기지 않아서 잊었노라'

오늘도 어제도 아니 잊고
먼 훗날 그때에 '잊었노라'

먼 후일

- 김소월

먼 훗날 당신이 찾으시면

그때에 내 말이 '잊었노라'

당신이 속으로 나무라시면

'무척 그리다가 잊었노라'

그래도 당신이 나무라시면

'믿기지 않아서 잊었노라'

오늘도 어제도 아니 잊고

먼 훗날 그때에 '잊었노라'

바다 3

-정지용

외로운 마음이

한종일 두고

바다를 불러-

바다 위로

밤이

걸어온다

바다 3

-정지용

외로운 마음이

한종일 두고

바다를 불러-

바다 위로

밤이

걸어온다

바다 3

-정지용

외로운 마음이

한종일 두고

바다를 불러—

바다 위로

밤이

걸어온다

해바라기 씨

-정지용

해바라기 씨를 심자

담 모퉁이 참새 눈 숨기고

해바라기 씨를 심자

누나가 손으로 다지고 나면

바둑이가 앞발로 다지고

괭이가 꼬리로 다진다

우리가 눈감고 한밤 자고 나면

이슬이 내려와 같이 자고 가고,

우리가 이웃에 간 동안에

햇빛이 입 맞추고 가고,

해바라기는 첫시약시인데

사흘이 지나도 부끄러워

고개를 아니 든다

가만히 엿보러 왔다가

소리를 깩! 지르고 간 놈이-

오오, 사철나무 잎에 숨은

청개구리 고놈이다

해바라기 씨

-정지용

해바라기 씨를 심자

담 모퉁이 참새 눈 숨기고

해바라기 씨를 심자

누나가 손으로 다지고 나면

바둑이가 앞발로 다지고

괭이가 꼬리로 다진다

우리가 눈감고 한밤 자고 나면
이슬이 내려와 같이 자고 가고,

우리가 이웃에 간 동안에
햇빛이 입 맞추고 가고,

해바라기는 첫시약시인데
사흘이 지나도 부끄러워
고개를 아니 든다

가만히 엿보러 왔다가
소리를 깩! 지르고 간 놈이-
오오, 사철나무 잎에 숨은
청개구리 고놈이다

해바라기 씨

-정지용

해바라기 씨를 심자

담 모롱이 참새 눈 숨기고

해바라기 씨를 심자

누나가 손으로 다지고 나면

바둑이가 앞발로 다지고

괭이가 꼬리로 다진다

우리가 눈감고 한밤 자고 나면
이슬이 내려와 같이 자고 가고,

우리가 이웃에 간 동안에
햇빛이 입 맞추고 가고,

해바라기는 첫시약시인데
사흘이 지나도 부끄러워
고개를 아니 든다

가만히 엿보러 왔다가
소리를 깩! 지르고 간 놈이—
오오, 사철나무 잎에 숨은
청개구리 고놈이다

말

-정지용

말아,

다락 같은 말아,

너는 점잔도 하다 마는

너는 왜 그리 슬퍼 뵈니?

말아, 사람 편인 말아,

검정 콩 푸렁 콩을 주마

이 말은 누가 난 줄도 모르고

밤이면 먼 데 달을 보며 잔다

말

-정지용

말아,

다락 같은 말아,

너는 점잔도 하다 마는

너는 왜 그리 슬퍼 뵈니?

말아, 사람 편인 말아,

검정 콩 푸렁 콩을 주마

이 말은 누가 난 줄도 모르고

밤이면 먼 데 달을 보며 잔다

말

-정지용

말아,

다락 같은 말아,

너는 점잔도 하다 마는

너는 왜 그리 슬퍼 뵈니?

말아, 사람 편인 말아,

검정 콩 푸렁 콩을 주마

이 말은 누가 난 줄도 모르고

밤이면 먼 데 달을 보며 잔다

산에서 온 새

-정지용

새삼나무 싹이 튼 담 위에

산에서 온 새가 울음 운다

산엣 새는 파랑치마 입고

산엣 새는 빨강모자 쓰고

눈에 아름 아름 보고 지고

발 벗고 간 누이 보고 지고

따순 봄날 이른 아침부터

산에서 온 새가 울음 운다

170

산에서 온 새

-정지용

새삼나무 싹이 튼 담 위에
산에서 온 새가 울음 운다

산엣 새는 파랑치마 입고
산엣 새는 빨강모자 쓰고

눈에 아롱 아롱 보고 지고
발 벗고 간 누이 보고 지고

따순 봄날 이른 아침부터
산에서 온 새가 울음 운다

산에서 온 새

－정지용

새삼나무 싹이 튼 담 위에
산에서 온 새가 울음 운다

산엣 새는 파랑치마 입고
산엣 새는 빨강모자 쓰고

눈에 아롬 아롬 보고 지고
발 벗고 간 누이 보고 지고

따순 봄날 이른 아침부터
산에서 온 새가 울음 운다

청포도

-이육사

내 고장 칠월은
청포도가 익어가는 시절

이 마을 전설이 주절이주절이 열리고
먼 데 하늘이 꿈꾸며 알알이 들어와 박혀

하늘 밑 푸른 바다가 가슴을 열고
흰 돛단배가 곱게 밀려서 오면

내가 바라는 손님은 고달픈 몸으로
청포를 입고 찾아온다고 했으니

내 그를 맞아 이 포도를 따먹으면
두 손을 함뿍 적셔도 좋으련

아이야 우리 식탁엔 은쟁반에
하이얀 모시 수건을 마련해 두렴

청포도
-이육사

내 고장 칠월은
청포도가 익어가는 시절

이 마을 전설이 주절이주절이 열리고
먼 데 하늘이 꿈꾸며 알알이 들어와 박혀

하늘 밑 푸른 바다가 가슴을 열고
흰 돛단배가 곱게 밀려서 오면

내가 바라는 손님은 고달픈 몸으로
청포를 입고 찾아온다고 했으니

내 그를 맞아 이 포도를 따먹으면
두 손을 함뿍 적셔도 좋으련

아이야 우리 식탁엔 은쟁반에
하이얀 모시 수건을 마련해 두렴

청포도
-이육사

내 고장 칠월은
청포도가 익어가는 시절

이 마을 전설이 주절이주절이 열리고
먼 데 하늘이 꿈꾸며 알알이 들어와 박혀

하늘 밑 푸른 바다가 가슴을 열고
흰 돛단배가 곱게 밀려서 오면

내가 바라는 손님은 고달픈 몸으로
청포를 입고 찾아온다고 했으니

내 그를 맞아 이 포도를 따먹으면
두 손을 함뿍 적셔도 좋으련

아이야 우리 식탁엔 은쟁반에
하이얀 모시 수건을 마련해 두렴

돌담에 속삭이는 햇살

- 김영랑

돌담에 속삭이는 햇살같이

풀 아래 웃음 짓는 샘물같이

내 마음 고요히 고운 봄길 위에

오늘 하루 하늘을 우러르고 싶다

새악시 볼에 떠오르는 부끄럼같이

시의 가슴에 살포시 젓는 물결같이

보드레한 에메랄드 얇게 흐르는

실비단 하늘을 바라보고 싶다

돌담에 속삭이는 햇살

– 김영랑

돌담에 속삭이는 햇살같이

풀 아래 웃음 짓는 샘물같이

내 마음 고요히 고운 봄길 위에

오늘 하루 하늘을 우러르고 싶다

새악시 볼에 떠오는 부끄럼같이

시의 가슴에 살포시 젓는 물결같이

보드레한 에메랄드 얇게 흐르는

실비단 하늘을 바라보고 싶다

돌담에 속삭이는 햇살

- 김영랑

돌담에 속삭이는 햇살같이
풀 아래 웃음 짓는 샘물같이
내 마음 고요히 고운 봄길 위에
오늘 하루 하늘을 우러르고 싶다

새악시 볼에 떠오는 부끄럼같이
시의 가슴에 살포시 젖는 물결같이
보드레한 에메랄드 얇게 흐르는
실비단 하늘을 바라보고 싶다

미움이란 말

- 김영랑

미움이란 말 속에 보기 싫은 아픔

미움이란 말 속에 하잔한 뉘침

그러나 그 말씀 씹히고 씹힐 때

한 꺼풀 넘치어 흐르는 눈물

미움이란 말

- 김영랑

미움이란 말 속에 보기 싫은 아픔

미움이란 말 속에 하잔한 뉘침

그러나 그 말씀 씹히고 씹힐 때

한 꺼풀 넘치어 흐르는 눈물

미움이란 말

- 김영랑

미움이란 말 속에 보기 싫은 아픔

미움이란 말 속에 하잔한 뉘침

그러나 그 말씀 씹히고 씹힐 때

한 꺼풀 넘치어 흐르는 눈물

저녁때 외로운 마음

- 김영랑

저녁때 저녁때 외로운 마음

붙잡지 못하여 걸어다님을

누구라 불어주신 바람이기로

눈물을 눈물을 빼앗아가오

저녁때 외로운 마음

-김영랑

저녁때 저녁때 외로운 마음

붙잡지 못하여 걸어다님을

누구라 불어주신 바람이기로

눈물을 눈물을 빼앗아가오

.

저녁때 외로운 마음

-김영랑

저녁때 저녁때 외로운 마음

붙잡지 못하여 걸어다님을

누구라 불어주신 바람이기로

눈물을 눈물을 빼앗아가오

들꽃

- 김영랑

향내 없다고 버리실라면

내 목숨 꺾지나 말으시오

외로운 들꽃은 들가에 시들어

철없는 그이의 발끝에 좋을걸

들꽃

- 김영랑

향내 없다고 버리실라면

내 목숨 꺾지나 말으시오

외로운 들꽃은 들가에 시들어

철없는 그이의 발끝에 좋을걸

들꽃

– 김영랑

향내 없다고 버리실라면

내 목숨 꺾지나 말으시오

외로운 들꽃은 들가에 시들어

철없는 그이의 발끝에 좋을걸

모란이 피기까지는

- 김영랑

모란이 피기까지는

나는 아직 나의 봄을 기다리고 있을 테요

모란이 뚝뚝 떨어져 버린 날

나는 비로소 봄을 여읜 설움에 잠길 테요

5월 어느 날, 그 하루 무덥던 날

떨어져 누운 꽃잎마저 시들어 버리고는

천지에 모란은 자취도 없어지고

뻗쳐 오르던 내 보람 서운케 무너졌느니

모란이 지고 말면 그뿐, 내 한 해는 다 가고 말아

삼백예순 날 하냥 섭섭해 우웁네다

모란이 피기까지는

나는 아직 기다리고 있을 테요, 찬란한 슬픔의 봄을

모란이 피기까지는

- 김영란

모란이 피기까지는

나는 아직 나의 봄을 기다리고 있을 테요

모란이 뚝뚝 떨어져 버린 날

나는 비로소 봄을 여읜 설움에 잠길 테요

5월 어느 날, 그 하루 무덥던 날

떨어져 누운 꽃잎마저 시들어 버리고는

천지에 모란은 자취도 없어지고

뻗쳐 오르던 내 보람 서운케 무너졌느니

모란이 지고 말면 그뿐, 내 한 해는 다 가고 말아

삼백예순 날 하냥 섭섭해 우옵네다

모란이 피기까지는

나는 아직 기다리고 있을 테요, 찬란한 슬픔의 봄을

모란이 피기까지는

- 김영랑

모란이 피기까지는

나는 아직 나의 봄을 기다리고 있을 테요

모란이 뚝뚝 떨어져 버린 날

나는 비로소 봄을 여읜 설움에 잠길 테요

5월 어느 날, 그 하루 무덥던 날

떨어져 누운 꽃잎마저 시들어 버리고는

천지에 모란은 자취도 없어지고

뻗쳐 오르던 내 보람 서운케 무너졌느니

모란이 지고 말면 그뿐, 내 한 해는 다 가고 말아

삼백예순 날 하냥 섭섭해 우옵네다

모란이 피기까지는

나는 아직 기다리고 있을 테요, 찬란한 슬픔의 봄을

서시

-윤동주

죽는 날까지 하늘을 우러러

한 점 부끄럼이 없기를,

잎새에 이는 바람에도

나는 괴로워했다

별을 노래하는 마음으로

모든 죽어 가는 것을 사랑해야지

그리고 나한테 주어진 길을

걸어가야겠다

오늘 밤에도 별이 바람에 스치운다

서시

-윤동주

죽는 날까지 하늘을 우러러

한 점 부끄럼이 없기를,

잎새에 이는 바람에도

나는 괴로워했다

별을 노래하는 마음으로

모든 죽어 가는 것을 사랑해야지

그리고 나한테 주어진 길을

걸어가야겠다

오늘 밤에도 별이 바람에 스치운다

서시

- 윤동주

죽는 날까지 하늘을 우러러

한 점 부끄럼이 없기를,

잎새에 이는 바람에도

나는 괴로워했다

별을 노래하는 마음으로

모든 죽어 가는 것을 사랑해야지

그리고 나한테 주어진 길을

걸어가야겠다

오늘 밤에도 별이 바람에 스치운다

별 헤는
밤

- 윤동주

계-절이 지나가는 하늘에는
가을로 가득 차 있습니다

나는 아무 걱정도 없이
가을 속의 별들을 다 헤일 듯합니다

가슴속에 하나 둘 새겨지는 별을
이제 다 못 헤는 것은
쉬이 아침이 오는 까닭이요,
내일 밤이 남은 까닭이요,
아직 나의 청춘이 다하지 않은 까닭입니다

별 하나에 추억과
별 하나에 사랑과
별 하나에 쓸쓸함과
별 하나에 동경과
별 하나에 시와
별 하나에 어머니, 어머니,

어머님, 나는 별 하나에 아름다운 말 한마디씩 불러봅니다. 소학교 때 책상을 같이 했던 아이들의 이름과, 패, 경,옥 이런 이국 소녀들의 이름과 벌써 아기 어머니 된 계집애들의 이름과, 가난한 이웃 사람들의 이름과, 비둘기, 강아지, 토끼, 노새, 노루, '프란시스잠', '라이너 마리아 릴케' 이런 시인의 이름을 불러봅니다

이네들은 너무나 멀리 있습니다
별이 아슬히 멀 듯이

어머님,
그리고 당신은 멀리 북간도에 계십니다

나는 무엇인지 그리워
이 많은 별빛이 나린 언덕 위에
내 이름자를 써 보고
흙으로 덮어 버리었습니다

딴은 밤을 새워 우는 벌레는
부끄러운 이름을 슬퍼하는 까닭입니다

그러나 겨울이 지나고 나의 별에도 봄이 오면
무덤 위에 파란 잔디가 피어나듯이
내 이름자 묻힌 언덕 위에도
자랑처럼 풀이 무성할 거외다

별 헤는 밤

- 윤동주

계-절이 지나가는 하늘에는
가을로 가득 차 있습니다

나는 아무 걱정도 없이
가을 속의 별들을 다 헤일 듯합니다

가슴속에 하나 둘 새겨지는 별을
이제 다 못 헤는 것은
쉬이 아침이 오는 까닭이요,
내일 밤이 남은 까닭이요,
아직 나의 청춘이 다하지 않은 까닭입니다

별 하나에 추억과
별 하나에 사랑과
별 하나에 쓸쓸함과
별 하나에 동경과
별 하나에 시와
별 하나에 어머니, 어머니

어머님, 나는 별 하나에 아름다운 말 한마디씩
불러봅니다. 소학교 때 책상을 같이 했던 아이
들의 이름과, 패, 경, 옥 이런 이국 소녀들의 이
름과 벌써 아기 어머니 된 계집애들의 이름과,
가난한 이웃 사람들의 이름과, 비둘기, 강아지,
토끼, 노새, 노루, '프란시스잠', '라이너 마리아
릴케' 이런 시인의 이름을 불러봅니다

이네들은 너무나 멀리 있습니다
별이 아슬히 멀 듯이

어머님,
그리고 당신은 멀리 북간도에 계십니다

나는 무엇인지 그리워
이 많은 별빛이 나린 언덕 위에
내 이름자를 써 보고
흙으로 덮어 버리었습니다

딴은 밤을 새워 우는 벌레는
부끄러운 이름을 슬퍼하는 까닭입니다

그러나 겨울이 지나고 나의 별에도 봄이 오면
무덤 위에 파란 잔디가 피어나듯이
내 이름자 묻힌 언덕 위에도
자랑처럼 풀이 무성할 거외다

별 헤는 밤

- 윤동주

계-절이 지나가는 하늘에는
가을로 가득 차 있습니다

나는 아무 걱정도 없이
가을 속의 별들을 다 헤일 듯합니다

가슴속에 하나 둘 새겨지는 별을
이제 다 못 헤는 것은
쉬이 아침이 오는 까닭이요,
내일 밤이 남은 까닭이요,
아직 나의 청춘이 다하지 않은 까닭입니다

별 하나에 추억과
별 하나에 사랑과
별 하나에 쓸쓸함과
별 하나에 동경과
별 하나에 시와
별 하나에 어머니, 어머니

어머님, 나는 별 하나에 아름다운 말 한마디씩
불러봅니다. 소학교 때 책상을 같이 했던 아이
들의 이름과, 패, 경,옥 이런 이국 소녀들의 이
름과 벌써 아기 어머니 된 계집애들의 이름과,
가난한 이웃 사람들의 이름과, 비둘기, 강아지,
토끼, 노새, 노루, '프란시스잠', '라이너 마리아
릴케' 이런 시인의 이름을 불러봅니다

이네들은 너무나 멀리 있습니다
별이 아슬히 멀 듯이

어머님,
그리고 당신은 멀리 북간도에 계십니다

나는 무엇인지 그리워
이 많은 별빛이 나린 언덕 위에
내 이름자를 써 보고
흙으로 덮어 버리었습니다

딴은 밤을 새워 우는 벌레는
부끄러운 이름을 슬퍼하는 까닭입니다

그러나 겨울이 지나고 나의 별에도 봄이 오면
무덤 위에 파란 잔디가 피어나듯이
내 이름자 묻힌 언덕 위에도
자랑처럼 풀이 무성할 거외다

못 자는 밤

-윤동주

하나, 둘, 셋, 넷

.................

밤은

많기도 하다

못 자는 밤

-윤동주

하나, 둘, 셋, 넷
.

밤은

많기도 하다

못 자는 밤

- 윤동주

하나, 둘, 셋, 넷
·················

밤은
많기도 하다

빨래

– 윤동주

빨랫줄에 두 다리를 드리우고

흰 빨래들이 귓속 이야기하는 오후,

쨍쨍한 칠월 햇발은 고요히도

아담한 빨래에만 달린다

빨래

– 윤동주

빨랫줄에 두 다리를 드리우고
흰 빨래들이 귓속 이야기하는 오후,

쨍쨍한 칠월 햇발은 고요히도
아담한 빨래에만 달린다

빨래

– 윤동주

빨랫줄에 두 다리를 드리우고
흰 빨래들이 귓속 이야기하는 오후,

쨍쨍한 칠월 햇발은 고요히도
아담한 빨래에만 달린다

눈

- 윤동주

지난밤에

눈이 소오복이 왔네

지붕이랑

길이랑 밭이랑

추워한다고

덮어주는 이불인가 봐

그러기에

추운 겨울에만 나리지

눈

— 윤동주

지난밤에

눈이 소오복이 왔네

지붕이랑

길이랑 밭이랑

추워한다고

덮어주는 이불인가 봐

그러기에

추운 겨울에만 나리지

232

눈

– 윤동주

지난밤에

눈이 소오복이 왔네

지붕이랑

길이랑 밭이랑

추워한다고

덮어주는 이불인가 봐

그러기에

추운 겨울에만 나리지

봄

-윤동주

우리 애기는

아래 발치에서 코올코올,

고양이는

부뚜막에서 가릉가릉,

애기 바람이

나뭇가지에서 소올소올,

아저씨 햇님이

하늘 한가운데서 째앵째앵

봄

-윤동주

우리 애기는
아래 발치에서 코올코올,

고양이는
부뚜막에서 가릉가릉,

애기 바람이
나뭇가지에서 소올소올,

아저씨 햇님이
하늘 한가운데서 째앵째앵

봄

~ 윤동주

우리 애기는
아래 발치에서 코올코올,

고양이는
부뚜막에서 가롱가롱,

애기 바람이
나뭇가지에서 소올소올,

아저씨 햇님이
하늘 한가운데서 째앵째앵

무얼 먹고 사나

-윤동주

바닷가 사람

물고기 잡아먹고 살고

산골엣 사람

감자 구워 먹고 살고

별나라 사람

무얼 먹고 사나

무얼 먹고 사나

- 윤동주

바닷가 사람

물고기 잡아먹고 살고

산골엣 사람

감자 구워 먹고 살고

별나라 사람

무얼 먹고 사나

무얼 먹고 사나

- 윤동주

바닷가 사람

물고기 잡아먹고 살고

산골엣 사람

감자 구워 먹고 살고

별나라 사람

무얼 먹고 사나

사랑하는 '당신'에게 주고 싶은 시

그대라는 꽃

사랑의 물리학

— 김인육

질량의 크기는 부피와 비례하지 않는다

제비꽃같이 조그마한 그 계집애가
꽃잎같이 하늘거리는 그 계집애가
지구보다 더 큰 질량으로 나를 끌어당긴다.

순간, 나는
뉴턴의 사과처럼
사정없이 그녀에게로 굴러 떨어졌다

쿵 소리를 내며, 쿵쿵 소리를 내며

심장이
하늘에서 땅까지
아찔한 진자운동을 계속하였다

첫사랑이었다.

사랑의 물리학

— 김인육

질량의 크기는 부피와 비례하지 않는다

제비꽃같이 조그마한 그 계집애가
꽃잎같이 하늘거리는 그 계집애가
지구보다 더 큰 질량으로 나를 끌어당긴다.

순간, 나는
뉴턴의 사과처럼
사정없이 그녀에게로 굴러 떨어졌다

쿵 소리를 내며, 쿵쿵 소리를 내며

심장이
하늘에서 땅까지
아찔한 진자운동을 계속하였다

첫사랑이었다.

사랑의 물리학

— 김인육

질량의 크기는 부피와 비례하지 않는다

제비꽃같이 조그마한 그 계집애가
꽃잎같이 하늘거리는 그 계집애가
지구보다 더 큰 질량으로 나를 끌어당긴다.

순간, 나는
뉴턴의 사과처럼
사정없이 그녀에게로 굴러 떨어졌다

쿵 소리를 내며, 쿵쿵 소리를 내며

심장이
하늘에서 땅까지
아찔한 진자운동을 계속하였다

첫사랑이었다

풀꽃 1 나태주

자세히 보아야

예쁘다

오래 보아야

사랑스럽다

너도 그렇다

풀꽃 1 나태주

자세히 보아야

예쁘다

오래 보아야

사랑스럽다

너도 그렇다

풀꽃 1 나태주

자세히 보아야

예쁘다

오래 보아야

사랑스럽다

너도 그렇다

행복　나태주

저녁 때

돌아갈 집이 있다는 것

힘들 때

마음속으로 생각할 사람이 있다는 것

외로울 때

혼자서 부를 노래 있다는 것

행복 나태주

저녁 때
돌아갈 집이 있다는 것

힘들 때
마음속으로 생각할 사람이 있다는 것

외로울 때
혼자서 부를 노래 있다는 것

행복　　나태주

저녁 때
돌아갈 집이 있다는 것

힘들 때
마음속으로 생각할 사람이 있다는 것

외로울 때
혼자서 부를 노래 있다는 것

그리움 나태주

가지 말라는데 가고 싶은 길이 있다

만나지 말자면서 만나고 싶은 사람이 있다

하지 말라면 더욱 해보고 싶은 일이 있다

그것이 인생이고 그리움

바로 너다

그리움　나태주

가지 말라는데 가고 싶은 길이 있다

만나지 말자면서 만나고 싶은 사람이 있다

하지 말라면 더욱 해보고 싶은 일이 있다

그것이 인생이고 그리움

바로 너다

그리움 나태주

가지 말라는데 가고 싶은 길이 있다

만나지 말자면서 만나고 싶은 사람이 있다

하지 말라면 더욱 해보고 싶은 일이 있다

그것이 인생이고 그리움

바로 너다

내가 좋아하는 건

－이경선

날이 좋다

너가 좋다

오늘 아침 커피의 향기가 좋았고

함께 마주한 너의 미소가 좋았다

달이 좋다

별이 좋다

달과 별, 이 밤 내 곁의 너가 좋다

내가 좋아하는 건

- 어경선

날이 좋다

너가 좋다

오늘 아침 커피의 향기가 좋았고

함께 마주한 너의 미소가 좋았다

달이 좋다

별이 좋다

달과 별, 이 밤 내 곁의 너가 좋다

내가 좋아하는 건

– 이경선

날이 좋다

너가 좋다

오늘 아침 커피의 향기가 좋았고

함께 마주한 너의 미소가 좋았다

달이 좋다

별이 좋다

달과 별, 이 밤 내 곁의 너가 좋다

미소

– 이경선

봄날의 따스함을 닮았다

겨울의 눈송이를 닮았다

오늘의 밤, 달빛을 닮았다

그대의 미소는 그렇다

아름답다 할 모든 것이 담겼다

어느새 나, 그대 미소를 담았다

미소

– 이경선

봄날의 따스함을 닮았다

겨울의 눈송이를 닮았다

오늘의 밤, 달빛을 닮았다

그대의 미소는 그렇다

아름답다 할 모든 것이 담겼다

어느새 나, 그대 미소를 담았다

미소

— 이경선

봄날의 따스함을 닮았다
겨울의 눈송이를 닮았다
오늘의 밤, 달빛을 닮았다

그대의 미소는 그렇다
아름답다 할 모든 것이 담겼다
어느새 나, 그대 미소를 담았다

마음이란

-이경선

마음이란 그런가 봐요

그대의 빈자리 공허함에

숨이 차올랐어요

저 바다의 심연, 그 어둠처럼

온통 고독이었어요

마음이란 그런가 봐요

그대 미소 한 줌에, 나 마치

다른 사람처럼, 다른 마음처럼

행복으로 차올랐어요

온통 맑음이었어요

마음이란

― 이경선

마음이란 그런가 봐요

그대의 빈자리 공허함에

숨이 차올랐어요

저 바다의 심연, 그 어둠처럼

온통 고독이었어요

마음이란 그런가 봐요

그대 미소 한 줌에, 나 마치

다른 사람처럼, 다른 마음처럼

행복으로 차올랐어요

온통 맑음이었어요

마음이란

-이경선

마음이란 그런가 봐요
그대의 빈자리 공허함에
숨이 차올랐어요
저 바다의 심연, 그 어둠처럼
온통 고독이었어요

마음이란 그런가 봐요
그대 미소 한 줌에, 나 마치
다른 사람처럼, 다른 마음처럼
행복으로 차올랐어요
온통 맑음이었어요

그리 아름다운지

-이경선

그대 어찌 그리 아름다운지

봄날 꽃잎의 인사말같이

봄날 나비의 날갯짓같이

내게 봄처럼 아름다운 이

언제나 나의 봄이 되어준 그댄

어인 일로 이토록 어여쁜지

그리 아름다운지

- 어경선

그대 어찌 그리 아름다운지

봄날 꽃잎의 인사말같이

봄날 나비의 날갯짓같이

내게 봄처럼 아름다운 이

언제나 나의 봄이 되어준 그댄

어인 일로 이토록 어여쁜지

그리 아름다운지

−이경선

그대 어찌 그리 아름다운지

봄날 꽃잎의 인사말같이

봄날 나비의 날갯짓같이

내게 봄처럼 아름다운 이

언제나 나의 봄이 되어준 그댄

어인 일로 이토록 어여쁜지

당신을 사랑하게 되어버린 것 같습니다

-이경선

당신을 사랑하게 되어버린 것 같습니다

당신으로부터 여러 날의 밤이 지나갑니다
어리로운 당신의 모양은 더욱 선명합니다

당신의 웃음 반들을 닮아 밤하늘 차오르고
입술의 춤새는 별빛 되어 밤하늘 일렁이니
당신과의 밤은 온통 조심스러웠습니다

혹여 당신에게 들킬까
몰래 마음 졸였습니다

당신이 수놓아진 밤
공전하던 말들 사이 바라보던 나를
혹여 눈치 채었을까
도드라진 마음 숨기지 못하는 나를
탓했습니다

밤이 늦었습니다
어슬녘부터 당신을 생각했습니다
마음 하나 기우면 당신 자리 닿을까
내심 기대도 해보았습니다

노을에 떠오른 당신
한참을 가시지 않으리
여지없이
당신을 사랑하게 되어버린 것 같습니다

당신을 사랑하게 되어버린 것 같습니다

-이경선

당신을 사랑하게 되어버린 것 같습니다

당신으로부터 여러 날의 밤이 지나갑니다
어리로운 당신의 모양은 더욱 선명합니다

당신의 웃음 방울을 닮아 밤하늘 차오르고
입술의 춤새는 별빛 되어 밤하늘 일렁이니
당신과의 밤은 온통 조심스러웠습니다

혹여 당신에게 들킬까
몰래 마음 졸였습니다

당신이 수놓아진 밤
공전하던 말들 사이 바라보던 나를
혹여 눈치 채었을까
도드라진 마음 숨기지 못하는 나를
탓했습니다

밤이 늦었습니다
어슬녘부터 당신을 생각했습니다
마음 하나 기우면 당신 자리 닿을까
내심 기대도 해보았습니다

노을에 떠오른 당신
한참을 가시지 않으리
여지없이
당신을 사랑하게 되어버린 것 같습니다

당신을 사랑하게 되어버린 것 같습니다

- 이경선

당신을 사랑하게 되어버린 것 같습니다

당신으로부터 여러 날의 밤이 지나갑니다
어리로운 당신의 모양은 더욱 선명합니다

당신의 웃음 반돌을 닮아 밤하늘 차오르고
입술의 춤새는 별빛 되어 밤하늘 일렁이니
당신과의 밤은 온통 조심스러웠습니다

혹여 당신에게 들킬까
몰래 마음 졸였습니다

당신이 수놓아진 밤
공전하던 말들 사이 바라보던 나를
혹여 눈치 채었을까
도드라진 마음 숨기지 못하는 나를
탓했습니다

밤이 늦었습니다
어슬녘부터 당신을 생각했습니다
마음 하나 기우면 당신 자리 닿을까
내심 기대도 해보았습니다

노을에 떠오른 당신
한참을 가시지 않으리
여지없이
당신을 사랑하게 되어버린 것 같습니다

이 책에 수록된 작품

작품 출처는 이 책에 나오는 순서대로 소개를 합니다.

출처 내용은 '저자명, 작품명, 도서명, 출판사명, 발행 연도'입니다.

최대호, 잘 해낸 하루, 평범히 살고 싶어 열심히 살고 있다, 넥서스BOOKS, 2020

최대호, 마음 쓰지 말아요, 평범히 살고 싶어 열심히 살고 있다, 넥서스BOOKS, 2020

최대호, 나의 계획들, 평범히 살고 싶어 열심히 살고 있다, 넥서스BOOKS, 2020

최대호, 살아내기, 평범히 살고 싶어 열심히 살고 있다, 넥서스BOOKS, 2020

글배우, 힘들 때 떠올리면 좋은 3가지, 지쳤거나 좋아하는 게 없거나, 강한별, 2019

글배우, 마음이 외롭고 공허해지는 순간, 지쳤거나 좋아하는 게 없거나, 강한별, 2019

글배우, 타인을 내 맘대로 하려는 마음, 지쳤거나 좋아하는 게 없거나, 강한별, 2019

글배우, 자신감을 갖는 방법, 괜찮지 않은데 괜찮은 척했다, 강한별, 2020

이환천, 셀카, 이환천의 문학살롱, 넥서스BOOKS, 2015

이환천, 응원, 이환천의 문학살롱, 넥서스BOOKS, 2015

이환천, 체중계, 이환천의 문학살롱, 넥서스BOOKS, 2015

이해인, 봄의 연가, 서로 사랑하면 언제라도 봄, 열림원, 2015

이해인, 말의 빛, 작은 위로, 열림원, 2008

이해인, 나를 위로하는 날, 작은 기도, 열림원, 2011

도종환, 흔들리며 피는 꽃, 흔들리며 피는 꽃, 문학동네, 2012

안도현, 우리가 눈발이라면, 서울로 가는 전봉준, 문학동네, 2021

김수현, 힘이 들 땐 힘이 든다고 말할 것, 나는 나로 살기로 했다, 클레이하우스, 2022

김수현, 누구의 삶도 완벽하지 않음을 기억할 것, 나는 나로 살기로 했다, 클레이하우스, 2022

김수현, 세상의 정답에 굴복하지 않을 것, 나는 나로 살기로 했다. 클레이하우스, 2022

김수현, 충분히 슬퍼할 것, 나는 나로 살기로 했다, 클레이하우스, 2022

김수현, 문제를 안고도 살아가는 법을 배울 것, 나는 나로 살기로 했다. 클레이하우스, 2022

김인육, 사랑의 물리학, 사랑의 물리학, 문학세계사, 2016

나태주, 풀꽃, 꽃을 보듯 너를 본다, 지혜, 2015

나태주, 행복, 꽃을 보듯 너를 본다, 지혜, 2015

나태주, 그리움, 꽃을 보듯 너를 본다, 지혜, 2015

이경선, 내가 좋아하는 건, 그대 꽃처럼 내게 피어났으니, 꿈공장플러스, 2020

이경선, 미소, 그대 꽃처럼 내게 피어났으니, 꿈공장플러스, 2020

이경선, 마음이란, 그대 꽃처럼 내게 피어났으니, 꿈공장플러스, 2020

이경선, 그리 아름다운지, 그대 꽃처럼 내게 피어났으니, 꿈공장플러스, 2020

이경선, 당신을 사랑하게 되어버린 것 같습니다, 그대 꽃처럼 내게 피어났으니, 꿈공장플러스, 2020

• 위 작품들은 저작자, 출판사, 저작권 협회를 통해 수록 허가를 받았음을 알려 드립니다.

• 수록 허가 및 수록을 위해 도움을 주신 작가님과 관계자 여러분들께 감사 인사를 드립니다.

• 수록과 관련해 확인이 부족하거나 누락된 경우에는
 시원북스 이메일(siwonbooks@siwonschool.com)로 연락을 부탁 드립니다.

미꽃 필사에 쓰인 만년필과 잉크 정보

만년필과 잉크 정보는 이 책에 나온 작품의 순서대로 소개를 합니다.

만년필과 잉크 종류는 '잉크, 만년필 닙 종류'입니다.

PART1 수고한 '나'에게 주고 싶은 시 나는 꽃

최대호 · 잘 해낸 하루 / 교토잉크 히소쿠, F닙

최대호 · 마음 쓰지 말아요 / 교토잉크 히소쿠, F닙

최대호 · 나의 계획들 / 교토잉크 히소쿠, F닙

최대호 · 살아내기 / 교토잉크 히소쿠, F닙

글배우 · 힘들 때 떠올리면 좋은 3가지 / 몽블랑 잉크 망가니즈 오렌지, EF닙

글배우 · 마음이 외롭고 공허해지는 순간 / 몽블랑 잉크 망가니즈 오렌지, EF닙

글배우 · 타인을 내 맘대로 하려는 마음 / 몽블랑 잉크 망가니즈 오렌지, EF닙

글배우 · 자신감을 갖는 방법 / 몽블랑 잉크 망가니즈 오렌지, EF닙

이환천 · 셀카 / 파이롯트 잉크 오로라블랙, EF닙

이환천 · 응원 / 파이롯트 잉크 오로라블랙, EF닙

이환천 · 체중계 / 파이롯트 잉크 오로라블랙, EF닙

PART2 소중한 '벗'에게 주고 싶은 시 너는 꽃

이해인 · 봄의 연가 / 교토잉크 교노오토 교토의소리 아주키이로, EF닙

이해인 · 말의 빛 / 교토잉크 교노오토 교토의소리 아주키이로, EF닙

이해인 · 나를 위로하는 날 / 교토잉크 교노오토 교토의소리 아주키이로, EF닙

도종환 · 흔들리며 피는 꽃 / 그라폰 파버카스텔 잉크 올리브그린, EF닙

안도현 · 우리가 눈발이라면 / 그라폰 파버카스텔 잉크 올리브그린, EF닙

김수현 · 힘이 들 땐 힘이 든다고 말할 것 / 몽블랑 잉크 셰익스피어 바이올렛 레드, EF닙

김수현 · 누구의 삶도 완벽하지 않음을 기억할 것 / 교토잉크 우라하이로, F닙

김수현 · 세상의 정답에 굴복하지 않을 것 / 교토잉크 우라하이로, F닙

김수현 · 충분히 슬퍼할 것 / 몽블랑 잉크 셰익스피어 바이올렛 레드, EF닙

김수현 · 문제를 안고도 살아가는 법을 배울 것 / 몽블랑 잉크 셰익스피어 바이올렛 레드, EF닙

PART3 함께하는 '우리'에게 주고 싶은 시 시들지 않는 꽃

한용운 · 사랑하는 까닭 / 몽블랑 잉크 80일간의 세계 일주 블루, EF닙

한용운 · 사랑의 측량 / 몽블랑 잉크 80일간의 세계 일주 블루, EF닙

김소월 · 진달래꽃 / 몽블랑 잉크 망가니즈 오렌지, EF닙

김소월 · 먼 후일 / 몽블랑 잉크 망가니즈 오렌지, EF닙

정지용 · 바다 3 / 트러블 메이커 Foxglove, F닙

정지용 · 해바라기 씨 / 트러블 메이커 Foxglove, F닙

정지용 · 말 / 트러블 메이커 Foxglove, F닙

정지용 · 산에서 온 새 / 트러블 메이커 Foxglove, F닙

이육사 · 청포도 / 몽블랑 잉크 비틀즈, EF닙

김영랑 · 돌담에 속삭이는 햇살 / 몽블랑 잉크 비틀즈, EF닙

김영랑 · 미움이란 말 / 몽블랑 잉크 비틀즈, EF닙

김영랑 · 저녁때 외로운 마음 / 몽블랑 잉크 비틀즈, EF닙

김영랑 · 들꽃 / 몽블랑 잉크 비틀즈, EF닙

김영랑 · 모란이 피기까지는 / 몽블랑 잉크 비틀즈, EF닙

윤동주 · 서시 / 피그마 마이크론003

윤동주 · 별 헤는 밤 / 피그마 마이크론003

윤동주 · 못 자는 밤 / 디아민 잉크 타바코 선비스트, EF닙

윤동주 · 빨래 / 디아민 잉크 타바코 선비스트, EF닙

윤동주 · 눈 / 피그마 마이크론003

윤동주 · 봄 / 디아민 잉크 타바코 선비스트, EF닙

윤동주 · 무얼 먹고 사나 / 디아민 잉크 타바코 선비스트, EF닙

- 미꽃 필사에 쓰인 만년필과 잉크 제품에 대한 자세한 내용은 '베스트펜' 사이트를 통해 확인할 수 있습니다. www.bestpen.kr
- 잉크 제품은 해당 브랜드의 판매 상황에 따라 구입이 어려울 수도 있습니다.
 (교토잉크 우라하이로는 현재 구입이 어렵습니다.
 이와 비슷한 색상의 잉크로는 '로버트오스터 아보카도 잉크'를 추천합니다.)

미꽃체 필사 노트

초판 1쇄 발행 2022년 4월 11일
개정판 17쇄 발행 2024년 3월 4일

지은이 미꽃 최현미
펴낸곳 ㈜에스제이더블유인터내셔널
펴낸이 양홍걸 이시원

블로그 · 인스타 · 페이스북 siwonbooks
주소 서울시 영등포구 영신로 166 시원스쿨
구입 문의 02)2014-8151
고객센터 02)6409-0878

ISBN 979-11-6150-721-7 13640

시원북스는 ㈜에스제이더블유인터내셔널의 단행본 브랜드
입니다.

독자 여러분의 투고를 기다립니다.
책에 관한 아이디어나 투고를 보내주세요.
siwonbooks@siwonschool.com